高克恭

中国绘画名品
57

云横秀岭图
墨竹坡石图

上海书画出版社

《中国绘画名品》编委会

主编

　　王立翔

编委（按姓氏笔画排序）

　　王　彬　王　剑

　　田松青　朱莘莘

　　孙　晖　苏　醒

　　陈家红　黄坤峰

　　雍　琦

本册撰文

　　白亦辰

本册图文审定

　　田松青

前言

中华文化绵延数千年，早已成为整个人类文明的重要组成部分。绘画是其中重要一支，更因其有着独特的表现系统而辉煌于世界艺术之林。在经历了人类早期的童蒙时代之后，中国绘画便沿着自己的基因，开始了自身的发育成长。她找到了自己最佳的表现手段（笔墨丹青）和形式载体（缣帛绢纸），深深植根于博大精深的中华思想文化土壤，在激流勇进的中华文明进程中，绽放着自己的花蕊，历经迹简意淡、细密精致、焕然求备等各个发展时期，结出了累累硕果。其间名家无数，大师辈出，人物、山水、花鸟形成中国画特有的类别，在各个历史阶段各臻其美，竞相争艳，最终为世人创造了无数穷极造化、万象必尽的艺术珍品。

因此，中国绘画其自身不仅具有高超的艺术价值，同时也蕴含着深厚的思想内涵和丰富的历史文化信息。由此，其历经坎坷遗存至今的作品，显得愈加珍贵，理应在创造当今新文化的过程中得到珍视和借鉴。上海书画出版社曾费时五年出齐了《中国碑帖名品》丛帖百种，获得读者极大欢迎。为了让读者完整关照同体渊源的中国书画艺术，我们决心以相同规模，出版《中国绘画名品》，以呈现中国绘画（主要是魏晋以降卷轴画）的辉煌成就。我们将以历代名家名作为对象，在汇聚本社资源和经验的基础上，以艺术史的研究视野，引入多学科成果，解析技法，探寻历史文化信息，体悟画家创作情怀，追踪画作命运，引领读者由宏观探向微观，进入到这些名作的生命历程中。

我们将充分利用现代电脑编辑和印刷技术，发挥纸质图书自如展读欣赏的优势，对照原作精心校色彩，力求印品几同真迹，同时以首尾完整、高清图像、局部放大、细节展示等方式，全信息展现画作的神采。希望我们的尝试，有益于读者临摹与欣赏，更容易地获得学习的门径。

中国绘画之所以能矫然特出，与其自有的一套技术语言、审美系统和艺术观念密不可分。水墨、重彩、浅绛、工笔、写意、白描等样式，为中国绘画呈现出奇幻多姿、备极生动的大千世界，创制意境、形神兼备、气韵生动的品赏标尺，则为中国绘画提供了一套自然旷达和崇尚体悟的审美参照，迁想妙得、穷理尽性、澄怀味象、融化物我诸艺术观念，则是儒释道思想融合在画中的精神所托。而笔墨则成为中国绘画状物、传情、通神的核心表征，成为有意味的形式，集中体现了中国人对自然、社会及与之相关联的政治、哲学、宗教、道德、文艺等方面的认识。由于士大夫很早参与绘事及其评鉴收藏，使得中国画在其『青春期』即具有了与中国文化相辅相成的成熟的理论思想，文人对绘画品格的要求和创作怡情畅神之标榜，都对后人产生了重要影响，进而导致了『文人画』的出现。

有学者认为，中华民族更善于纵情直观的形象思维，千载寂寥，披图可见。历代文学艺术，尤其是绘画，似乎用其瑰丽的成就证明了这一点。我们希望通过精心的编撰、系统的出版工作，能为继承和弘扬祖国的绘画艺术，起到绵薄的推进作用，以无愧祖宗留给我们的伟大遗产。

王立翔

二〇一七年七月盛夏

高克恭（一二四八—一三一〇），字彦敬，号房山，色目人，官至刑部尚书。后世以他的字称他『高彦敬』，以号称『高房山』，以官名称『高尚书』。博学能文。能诗善画，亦喜收藏。交友广泛，与北人鲜于枢、李衎，或是南人赵孟頫、周密等，都保持着深厚的友谊。他擅画山水，初学米氏父子，后遍学李成、董源、巨然，追踪五代两宋，自成一家，是元初最有影响力的画家之一，与赵孟頫、李衎相齐名，后人称为元初三家。时人有诗云：『近代丹青谁最豪？南有赵魏北有高。』视他与赵孟頫为艺坛领袖，双峰并峙。不过他并不像赵孟頫弟子众多且有丰富的作品传世，所以他对后世的影响力远不及赵孟頫。计有《云横秀岭》《秋山暮霭》《春山晴雨》《墨竹坡石》等图传世。

高克恭生于蒙古定宗三年（一二四八）十一月，即南宋淳祐八年、元至元十二年（一二七五），开始了政治生涯，由京师贡补工部令史，擢为河南道提刑按察使判官改山东西道。至元二十五年（一二八八）选为监察御史，后擢升右司都事，归大都。后派遣至江淮行省考核簿书，归大都点，从现存的作品中从早期的《春山晴雨》到晚年的《云横秀岭》都或多或少运用了『米家点』技法可以看出。深厚的传统文学功底，使他对山川自然景象情有独钟，时时徜徉其间，生动气韵自然流于笔下。与赵孟頫、李衎、周密等人的交往，一起鉴赏古代书法绘画名迹，领略各家技法之长开阔眼界，为他的艺术带来了勃勃的生机。

后任兵部侍郎，此后不断累迁，于大德八年（一三〇四）官至刑部尚书，后为大名路总管晚年寓居杭州。于至大三年（一三一〇）春二月返还大都，客居城南，得寒疾久治不愈，于秋月初离世，享年六十三岁。延祐四年（一三一七）朝廷封赠谥号文简。有《房山集》，惜久已散佚，未能传世。

高氏先祖自西域入居中原，占籍大同。根据元代划民四等的制度，高克恭属于第二等的色目人。大同即金朝的西京，是金朝重要的政治、军事、文化、经济中心，蒙古太祖十一年，蒙古大军攻克大同，此地遂为蒙古人控制，可见高氏一族是由金入元。其父高亨博通儒家经典，不乐仕进，归老房山，后生子五人，高克恭为长子。高克恭自幼天资颖异，对于经籍奥义无不口诵心研，极源委实。正是凭借着深厚的儒学根底，高克恭能够在日后政坛上脱颖而出，平步青云。同时也是他能以色目人身份与江南汉族士人建立亲密关系的根源之一。在高克恭的后代中，值得注意的是，明末书法绘画的集大成者董其昌在他的《容台集》中曾提道：『余祖母者，则尚书之云孙女也』，但未有更多的材料佐证，只可推测董其昌或有高克恭的一线血脉。

相较于其他画家的艺术生涯，高克恭可谓大器晚成。赵孟頫曾言，高克恭在自己初入京师，即一二八六年高克恭三十八岁时，他还只是自娱自乐偶尔作画遣兴。大致到中年四十二岁时，才开始潜心于绘画。历史文献中并没有明确提出高克恭的师承，但都提到他取法古人，从米家云山入手。关于这一点，

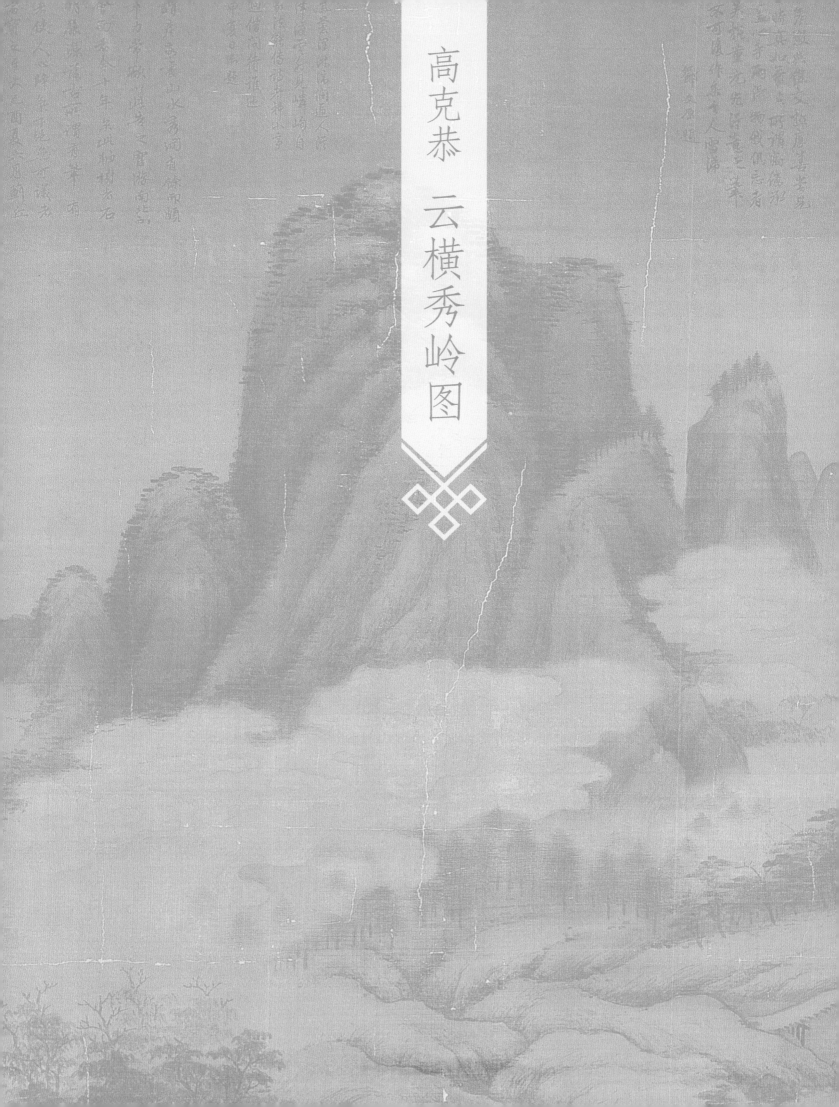

高克恭　云横秀岭图

现今图上虽无高克恭落款，从画上其好友李衎的跋文可推知，这是高克恭晚年的经意之作。清代著名鉴藏家安岐曾评此画为「房山所作第一，当不为过」。画史评高克恭言其祖述米芾、米友仁父子简淡天真的山水风格，但就本幅而言，显示出北宋巨障山水的大山，与米氏父子惯常所绘的江南平缓丘陵不同，图中气势雄浑的特点，画法中同时融汇了南唐董源青绿山水的传统，体现了他取法古人并能融会贯通，最后达到机杼自出气韵天成的境界。

李衎题跋落款日期为至大已酉年（一三〇九）夏六月，则《云横秀岭图》是高克恭去世前一年创作的，为其成熟期的代表作品。更赞其一改早年作品「秀润有余而颇乏笔力」的缺憾，而达到「古所谓有笔有墨者」的境界。画上除李衎题跋之外，还有高克恭好友邓文原、晚明大书家王铎的题跋和乾隆的题诗。

山断云连，奇景涌现

图中远处高峰贯云，雄伟挺拔，苍树时隐时现于云雾之间，一湾河水由远及近缓缓将观者的视野引向山林深处。近处河岸两边，古木参天，坡石起伏错落，几间茅舍、草亭掩映于林木之中，却无人踪，意境幽深。中部云蒸霞蔚，山环水绕，流布飘逸，明丽洒落。幽涧深谷，渐入险峰，山断云连，奇景不断涌现。山势奇伟莫测，溪水纵横，全图给人一种气势雄伟而又幽静之感，山之巍巍，水之洋洋，静含于作者的笔下。在构图上，溪桥疏树，平远幽深，上下峰峦，透迤应接，云霞烟气点染其间，突出了古峰奇壁盘折崎崛的自然景象，别有山断云连、引人入胜之感。作者布局的开合布陈之妙，得益于他

对自然的深刻观察及领悟，下笔妙致层出，进乎神技，气韵高古苍劲，气象有众山仰止之意。他将体悟化为笔下的波澜起伏，气象变化无穷，移情寄兴手法被运用得淋漓尽致，这正是古人所追求的胸中有丘壑、宇宙在乎手的境界。

高克恭对米氏山水的发展

山水发展至宋代米芾时，已蔚为大观，经过几代画家的不断探索，山水画的画法已臻于成熟。米芾在这样的历史背景下，独辟蹊径，开创了以简胜繁的新局面，他用书法单位中最小的『点』作为绘画语言，用『米点』点染潇湘烟云，开创了以点为独立技法之先河。其子米友仁继承他的艺术理念。后世将其父子二人的这种风格称为『米氏云山』。米氏父子之后，鲜见有人延续这种风格。到了元代，文人画开始兴起，山水画成为绘画的主流，各派山水得到了发展，在此之中，高克恭是继承和发展『米氏云山』的关键人物。

在元代，改造文人绘画的关键人物为赵孟頫，他兼擅诸家山水风格，无论以南唐董源、巨然为代表的南宗，还是以郭熙为代表的北宗，他都有相应的作品传世，唯独于米家山水未见其用力。高克恭则专美于米家山水，兼参董源、巨然。与赵孟頫通过减省技法追求以书法为基础的笔墨趣味不同，高克恭则选择了另一条兼容并包的发展道路。米氏父子流传至今的绘画作品，只见『小米』米友仁的画作，形式多为手卷，画法以点晕染为主，较真实地还原了南方山水中烟笼雾锁、连绵不尽的形象。高克恭并不满足于前人遗留的图式，进一步开拓为巨幅山水，为解决米氏勾染山峦的画法在巨幅画作中显得单薄的问题，高克恭吸纳了董源、巨然的披麻皴、矾头等技法，化解了简淡带来的单调感，在米氏山水空灵之中加入了浑厚的气象。

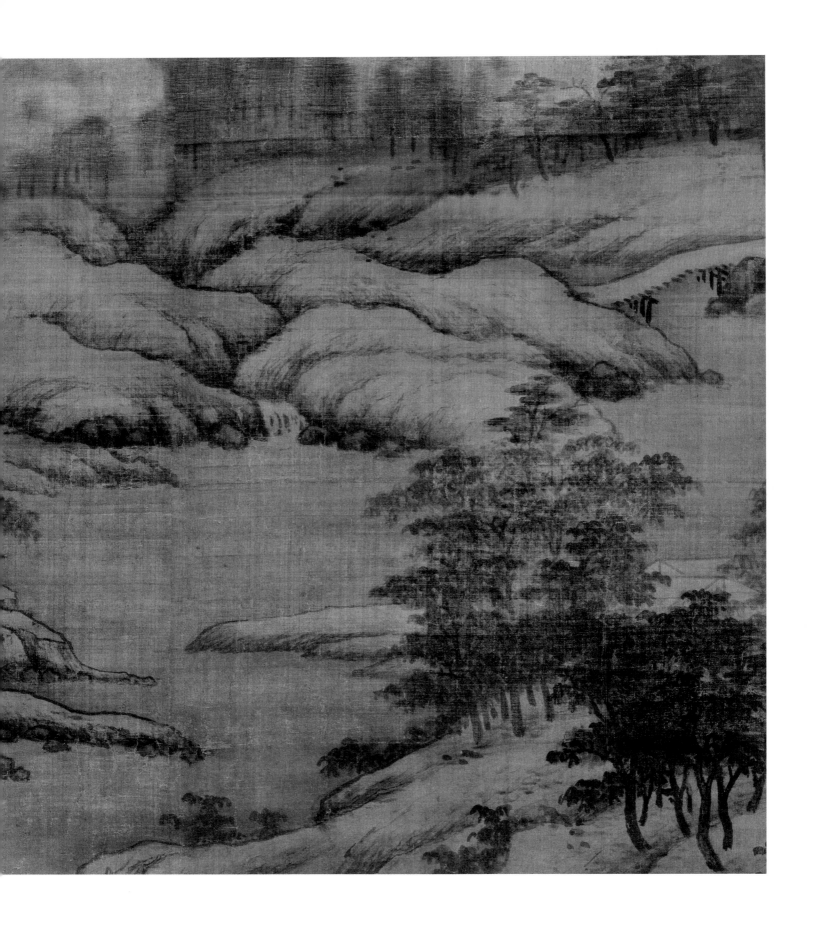

山脚下的树林隐现于云雾之中，树林之顶梢以较淡的墨突出水雾轻笼的湿润感。树林坡前有一河口，水流从浅濑倾泻入河流之中。后方的坡岸之间，旁分一源，流经桥下蜿蜒而伸长至前景，河面留白，不画水纹。山峦肃穆，云霞飘举，水不泛波，古树环绕，构成了静穆与安逸的画面，洋溢着祥和之气。

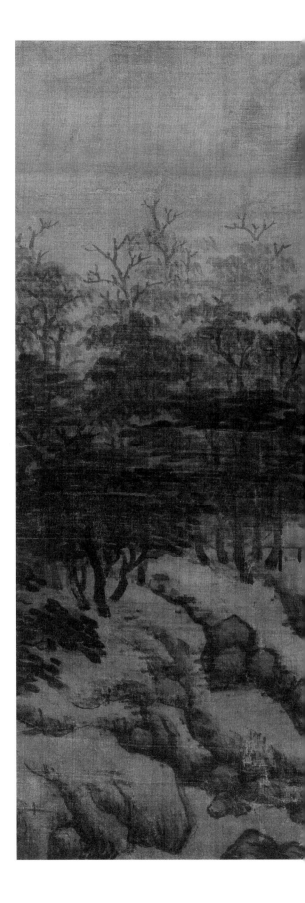

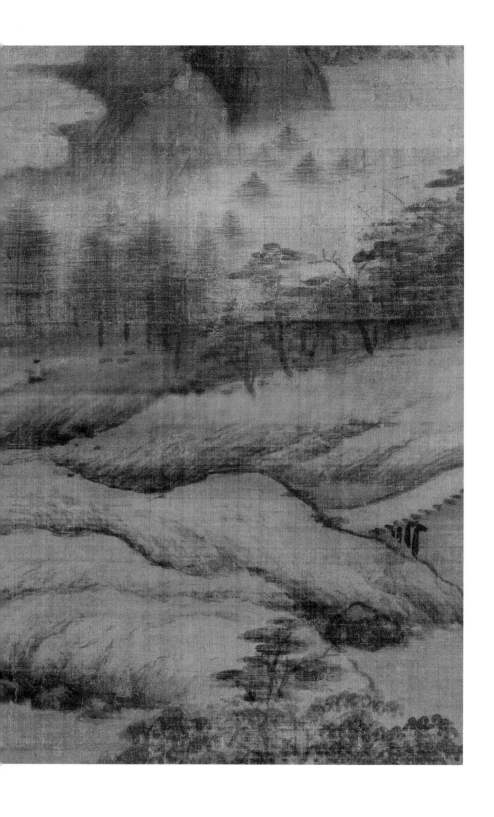

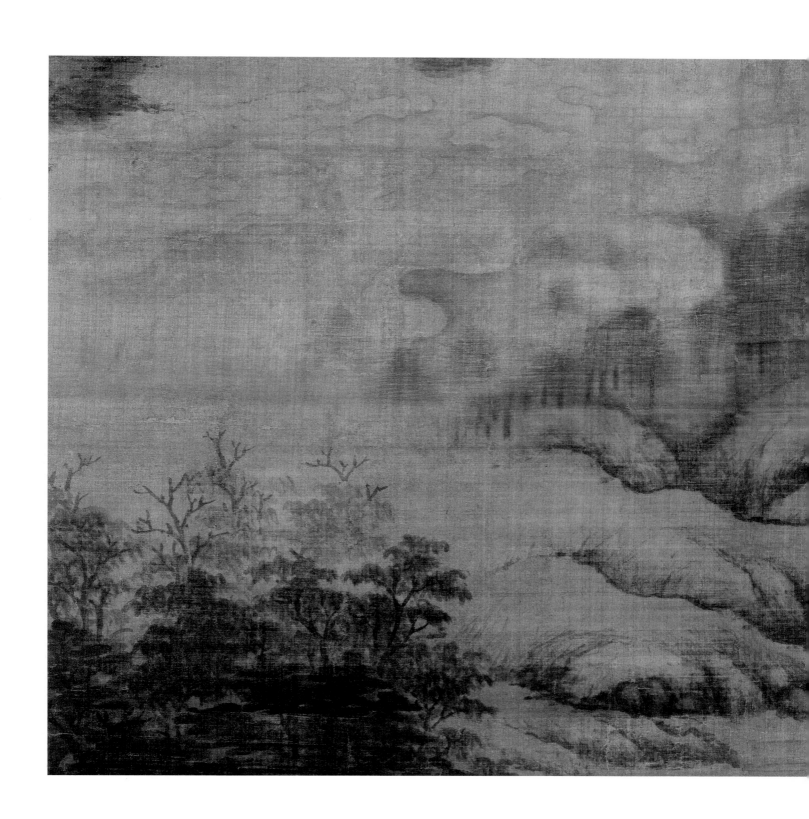

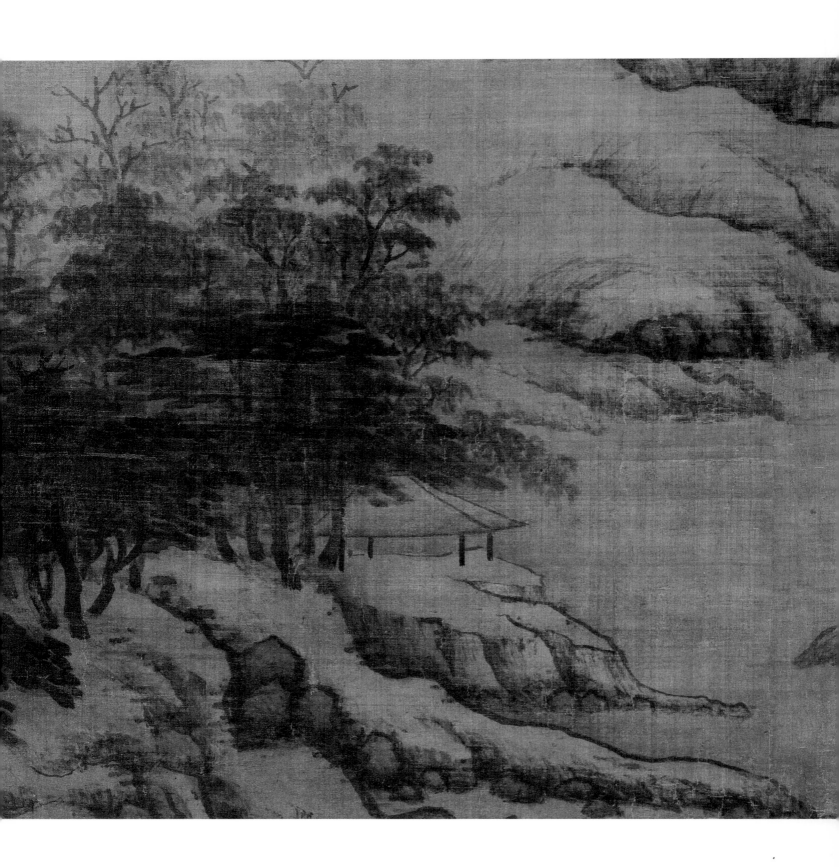

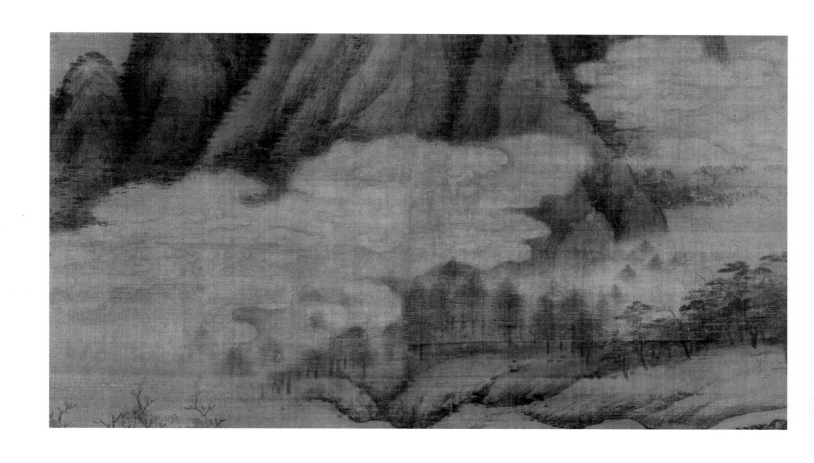

探微 山中白云朵朵

山峰中部云锁山腰，白云朵朵，烟霞流动，画家先以淡墨中锋勾出轮廓，再沿线以更淡的墨略加晕染，最后呈现出如浪卷涌的效果。浮动的烟岚霞气，同时也避免了巨碑式构图压迫画面的滞涩感。

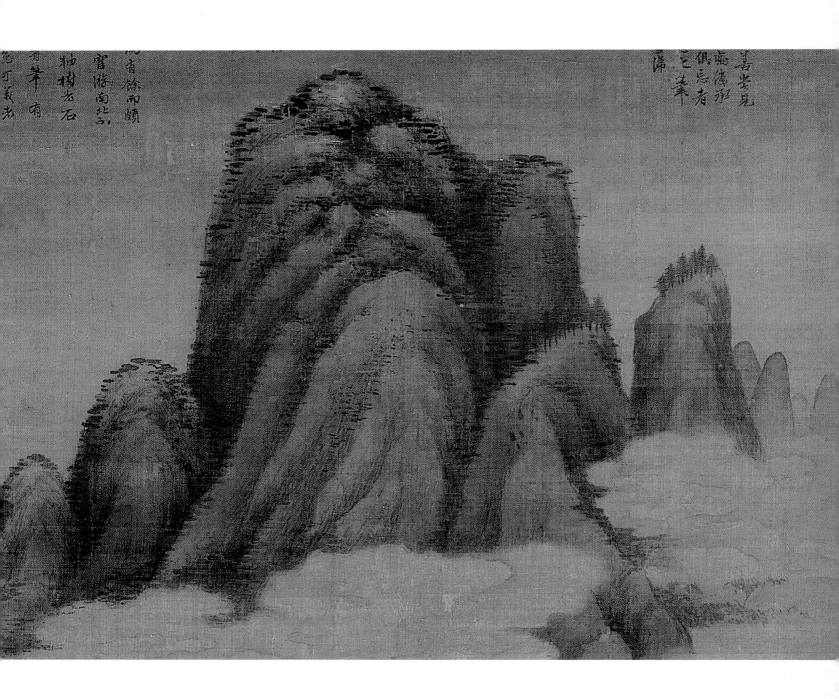

探微 峰顶浑穆秀润

山峦峰顶多用青绿横点象征远树，苔点用墨层次繁复而分明。同时画针叶丛树于山顶，与苔点虚实相生，增加了景物的纵深感。山坡则用披麻皴，笔法或凝重或轻灵，随山坡的走势而施，粗中有细，变化自然，层次丰富，既突出了立体感，又有强烈的山石质感。

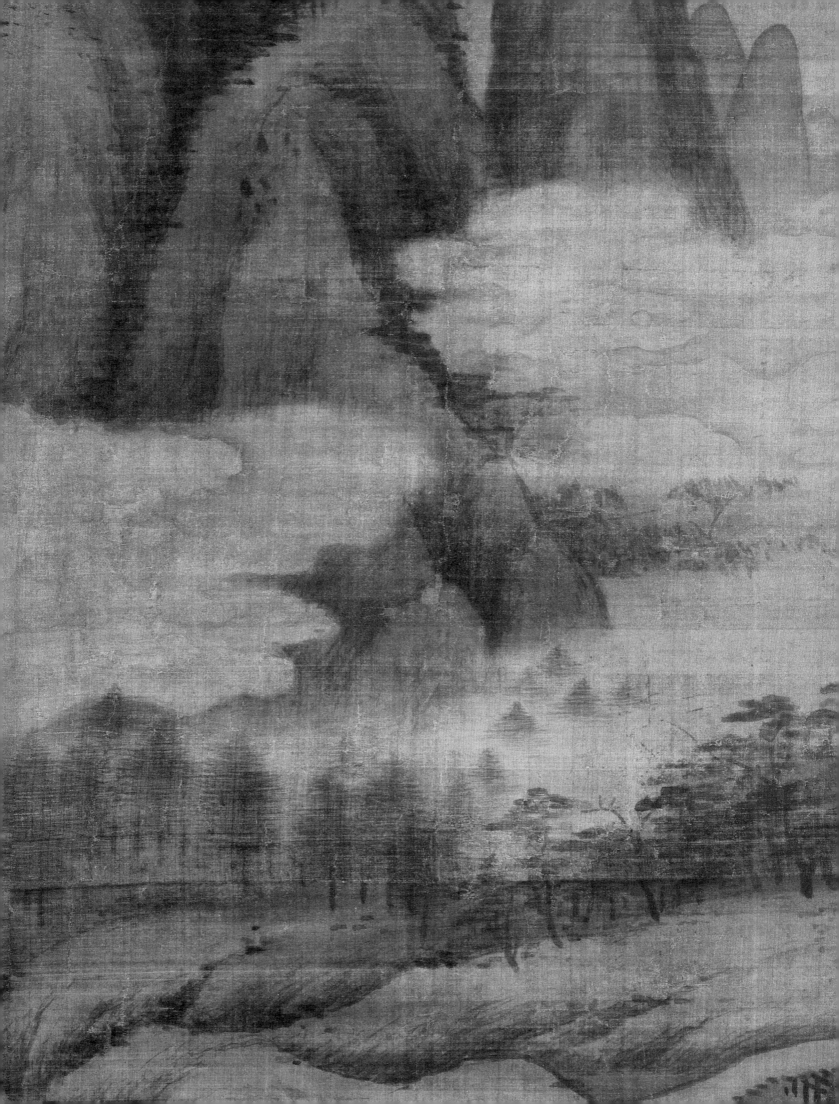

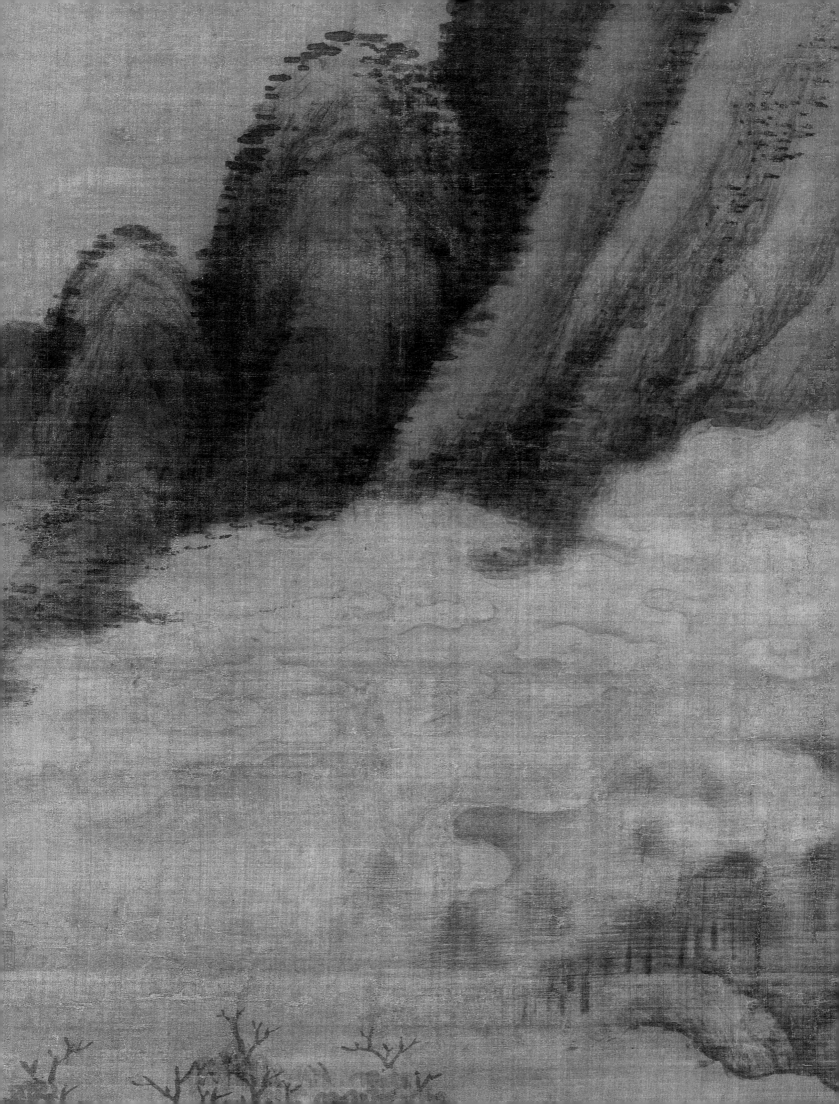

今卷上有元邓文原一题，李衎至大己酉（一三〇九）夏六月题跋，及清高宗乾隆题诗一首。画芯上下方的裱绫有晚明书家王铎二跋，写于丙戌（一六四六）年五十五岁时。可知此图在明清时期的流传经过，先入明末清初大收藏家河北正定梁清标蕉林之手，清前期转入盐商同时亦是鉴藏家的安岐手中，后入清宫，不复流入民间。

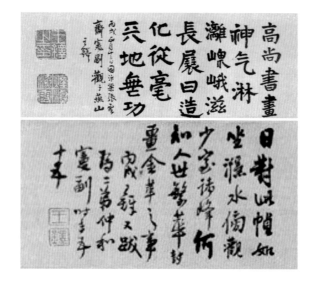

探微　王铎跋

高尚书画神气淋漓。巍峨滋长。展日造化从毫。天地无功。丙戌正月十三日。同汴梁张二宪副观于燕山。王铎。

日对此帧。如坐灟水傍观少室诸峰。何知人世繁华。封疆金革之事。丙戌王铎又跋。为二弟仲和宪副。时年五十五。

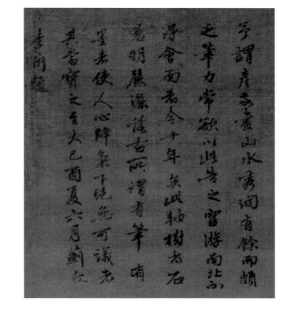

探微　李衎跋

予谓彦敬画山水。秀润有余。而颇乏笔力。常欲以此告之。宦游南北。不得会面者。今十年矣。此轴明丽洒落。古树老石苍。所谓有笔有墨者。使人心降气下。绝无可议者。其当宝之。至大己酉夏六月。蓟丘李衎题。

探微　邓文原跋

往年彦敬与仆交极厚善。尝见作画时。真如蒙庄所谓解衣般礴者。盖心手两得。物我俱忘者也。此卷拟董元。尤得意之笔。九原不可复作矣。令人雪涕。邓文原题。

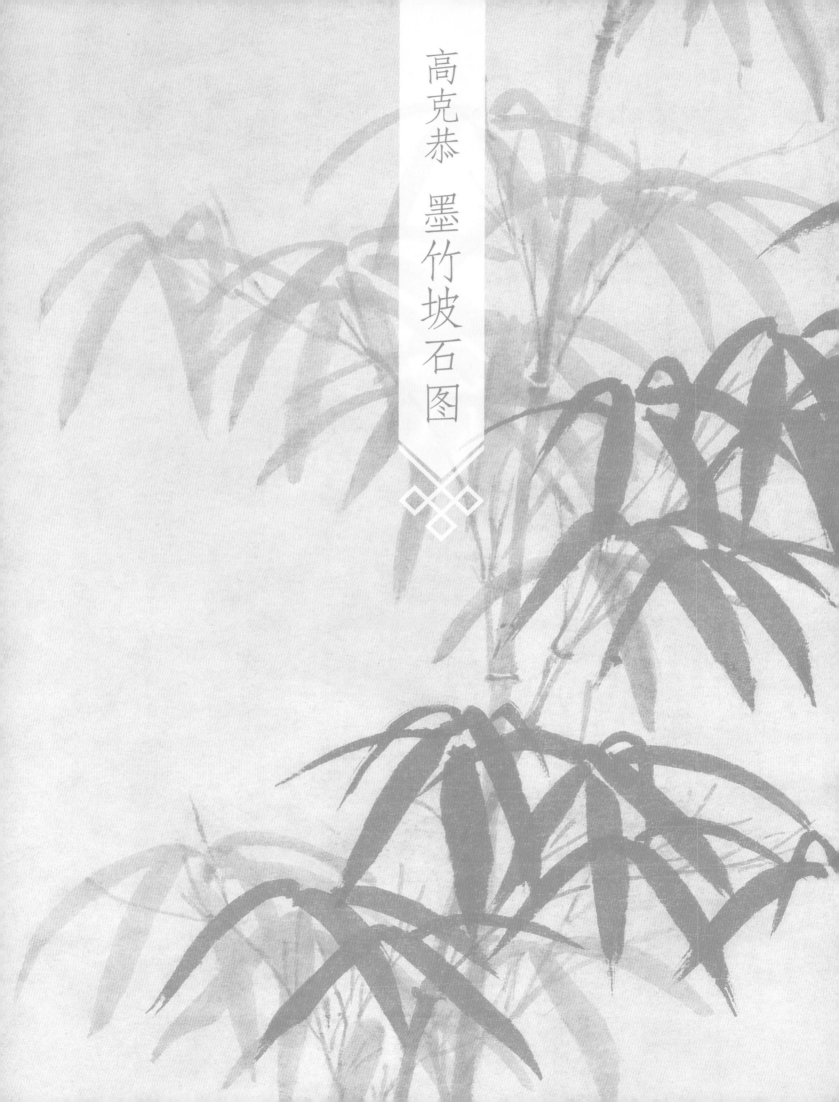

高克恭　墨竹坡石图

《墨竹坡石图》,纸本水墨,纵一二一·六厘米,横四二·一厘米,现藏于故宫博物院。

善画竹者

高克恭不仅擅画云烟变幻、烟雨空蒙的江南山水,同时亦能画源自北宋苏轼、文同为代表的枯木墨竹题材。在元代前期,擅画竹的画家共有三位,李衎、赵孟頫和高克恭。对于自己在墨竹上的造诣,高克恭颇为自矜,曾言:『子昂写竹,神而不似。仲宾写竹,似而不神。其神而似者,吾之比两君也。』这句话从侧面也反映出赵孟頫重笔法来表现竹的神态,李衎重视竹的造型追求写实风格,高克恭则能够兼具二者。奎章阁鉴书博士柯九思在《题高尚书竹石图》中写道:『黄华淡游今已失,尚书笔力惊千古。月明风细晚凉生,环佩修修度湘浦。』倪瓒有诗云:『石室风流继老苏,黄华父子亦敷腴。吴兴笔法钟山斋,只有高髯不让渠。』梅花道人吴镇论及自己画竹渊源时也曾提道:『古今墨竹虽多,而超凡入圣,脱去工匠气者,惟宋之文湖州一人而已。近世高尚书彦敬甚得其法,余得其指教甚多,此谱一一推广其法也。』前者柯九思曾为元文宗掌眼评鉴历代书画,倪瓒、吴镇具列元四家之中,都对高克恭的画竹艺术成就赞誉不绝。从时誉可知,高克恭的自矜并非自傲的狂语。

自北宋以文同、苏轼为代表的士人兴起描绘墨竹、枯木、怪石的风尚起,这一题材经久不衰,成为后世文人绘画的重要创作主题,通过营造荒寒冷峻的意象象征文人士夫的操履气节。高克恭作为元代北方文人画家的代表,继承了这一传统。由于朝代更迭,兵燹水潦等原因,使得高

克恭墨竹画并没有像他的山水画有多幅存世，所以后人多知其能画山水而不知其能画竹。早在元代，赵孟頫之子赵雍在高克恭《墨竹卷》上便题写到：「房山高尚书墨竹，世已罕得，宜保藏之。」后世文献中零星记载有高克恭的画竹作品，诸如《房山墨竹》《高尚书竹石》《竹石图》等并未流传下来。硕果仅存的只有现今废藏在故宫博物院的《墨竹坡石图》。此画著录始于清代，见于《式古堂书画汇考》卷四十七、《江村销夏录》卷二、《大观录》卷十五。

与赵孟頫的交谊

高克恭虽年长赵孟頫六岁，但两人均对绘画情好至笃，共同的爱好使得两人成了挚友。《松雪斋集》中收有多首赵孟頫为高克恭所作的题诗，是见证两人交善的直接证据。除了相互的诗文品题，两人亦曾合作绘画，事见载于袁桷《题彦敬、子昂〈兰蕙梅菊〉画卷》，云：「余尝见彦敬、子昂亲作绘事，生香疏影，光透纸墨，观者无不敛衽。」虞集也曾记载过两位南北画家合作的盛况，在《题高彦敬尚书、赵子昂承旨共画一轴为户部杨侍郎作》中云：「不见湖州三百年，高公尚书生古燕。西湖醉归写古木，吴兴为补幽篁妍。国朝名笔谁第一，尚书醉后妙无敌。老蛟欲起风雨来，星堕天河化为石。赵公自是真天人，独与尚书情最亲。高怀古谊两相得，惨淡酬醉皆天真。侍郎得此自京国，使我观之三叹息。今人何必非古人，沦落文章付陈迹。」高克恭画古木，赵孟頫补墨竹，元代文坛盟主虞集题诗，可称三绝。可惜这些画作今人均无缘得见，所以这件子昂题诗彦敬画竹的作品更显得尤为珍贵。

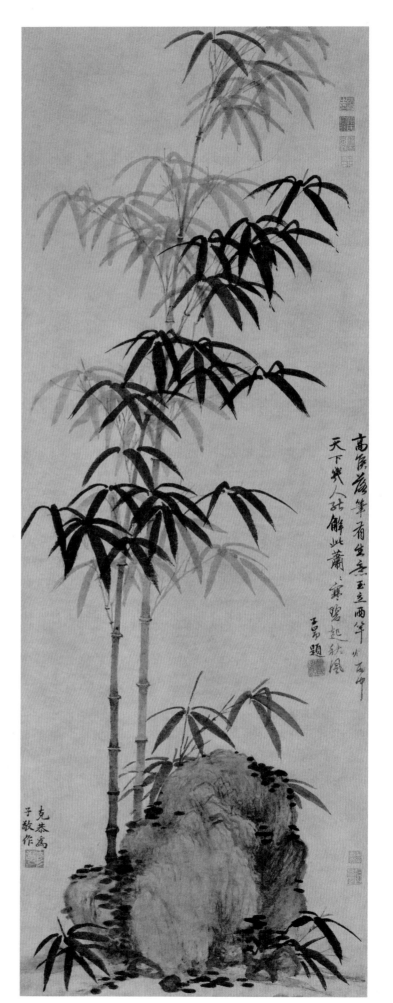

此图构图呈三角形，绘竹两杆，下端画秀石一块，给人以稳定之感。两杆竹子一前一后，作者用一浓一淡两种墨色，区分出前后的空间层次关系，巧妙地避免了视觉上的单一，营造出丰富的动态效果。竹叶似因沾雨露而呈现下垂之势，对照顾安《风雨竹图》、柯九思《竹谱》等可知，此图描绘的正是秀丽清润的雨中幽篁景象，正应了赵孟頫题诗中「玉立两竿烟雨中」一句。石用湿笔，有清润之气，用浓墨点苔，增强了石在雨中的淋漓之感。笔法厚重沉着，画竹叶有潇洒之势，画竹竿则显劲挺，画石似用米氏父子法，显得秀逸莹润。

高鼻蒼筆肴生無玉立兩竿以雨中
天下幾人能解此蕭寶瞻起秋風
子昂題

克恭齋
子敬作

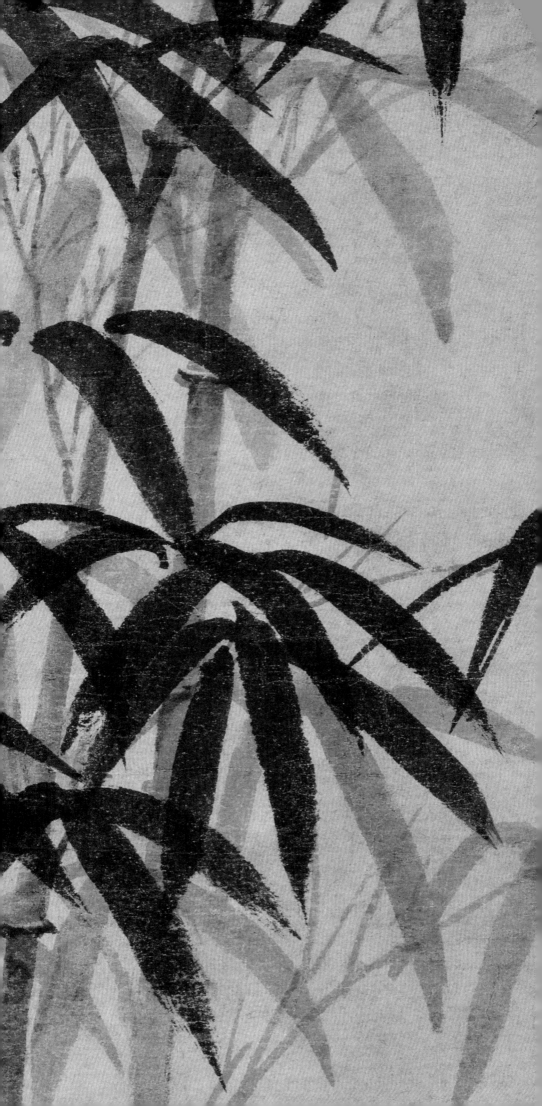

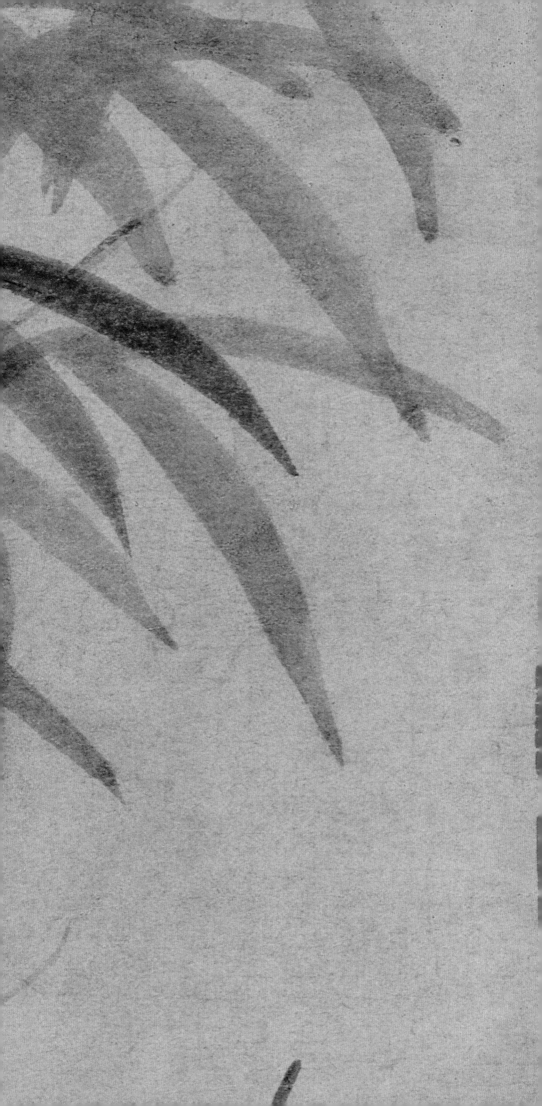

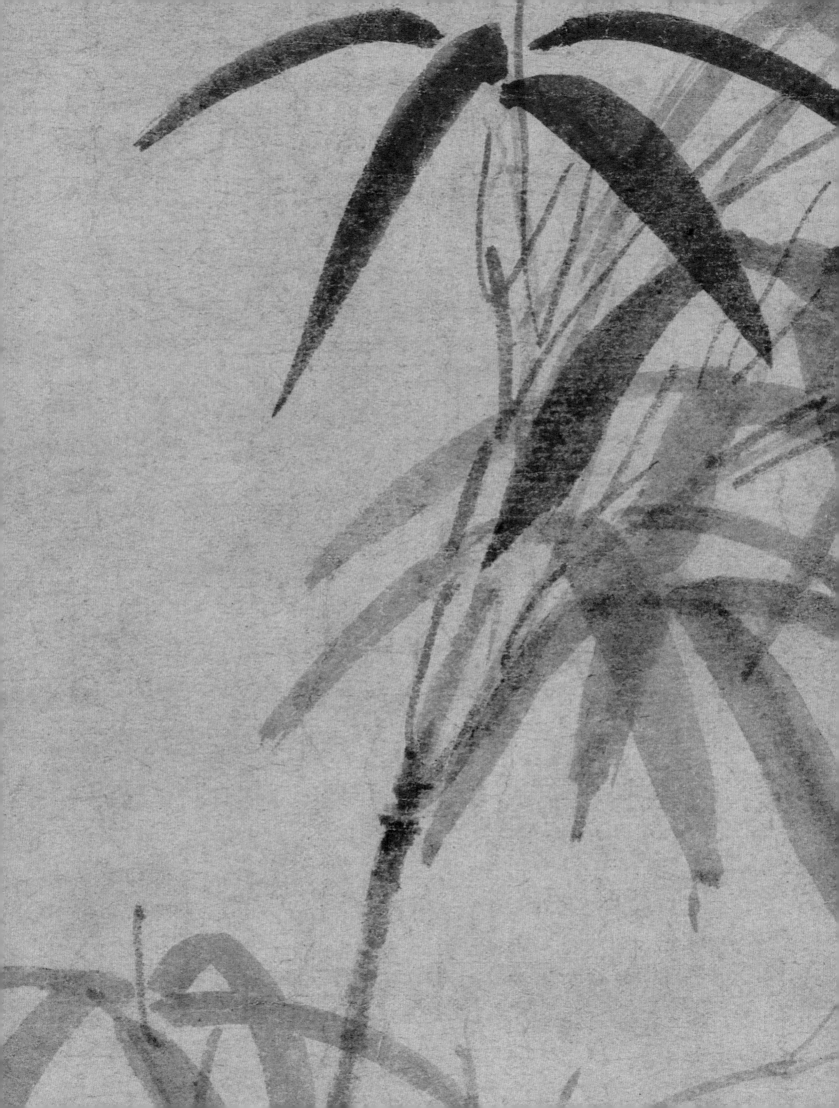

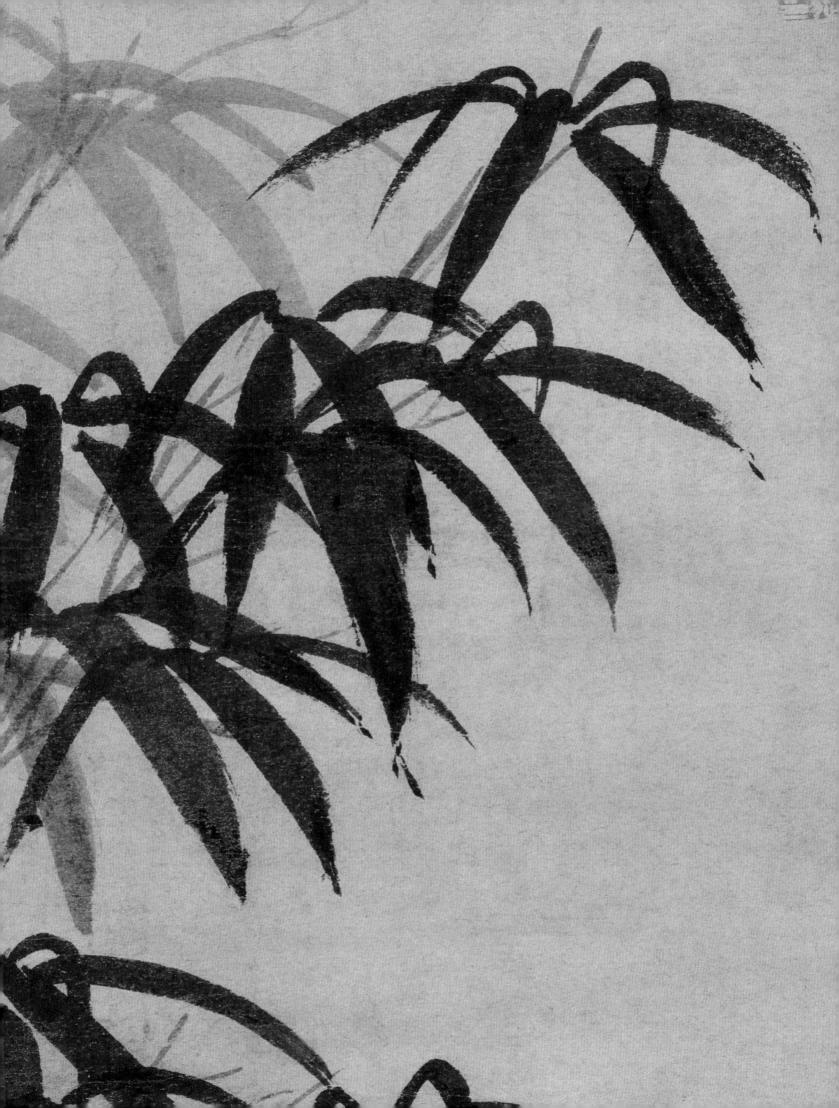

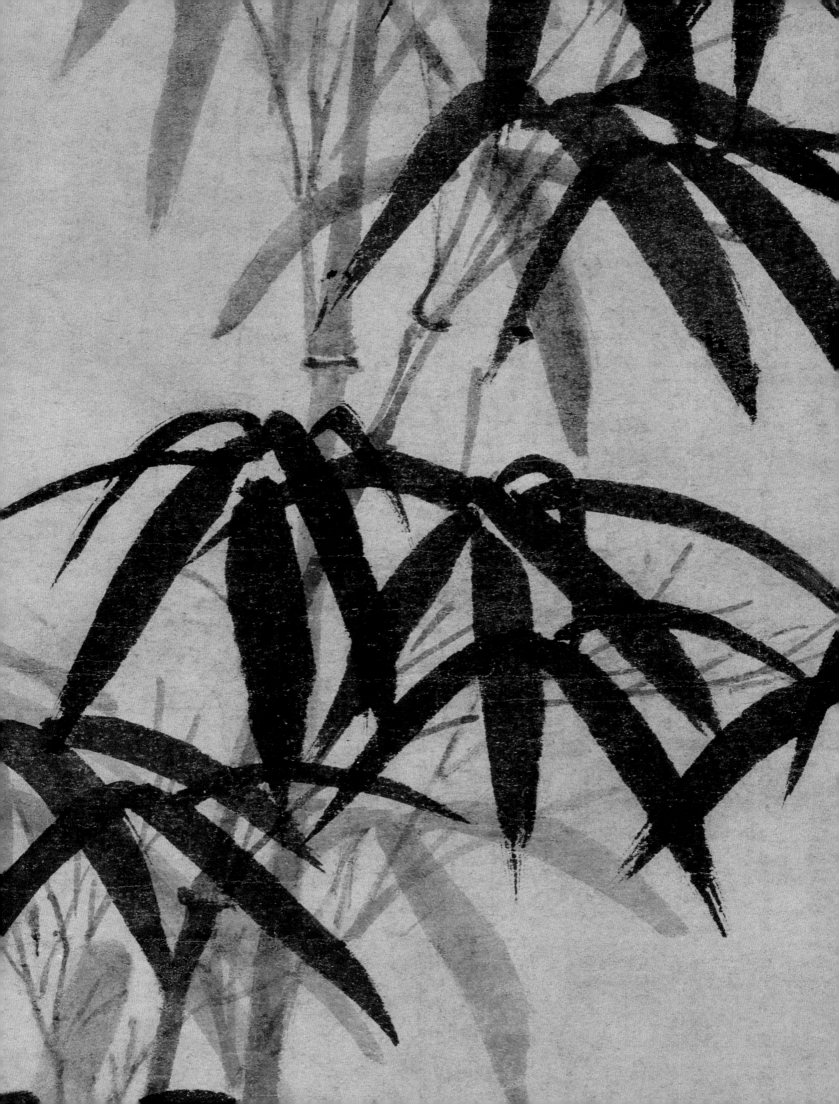

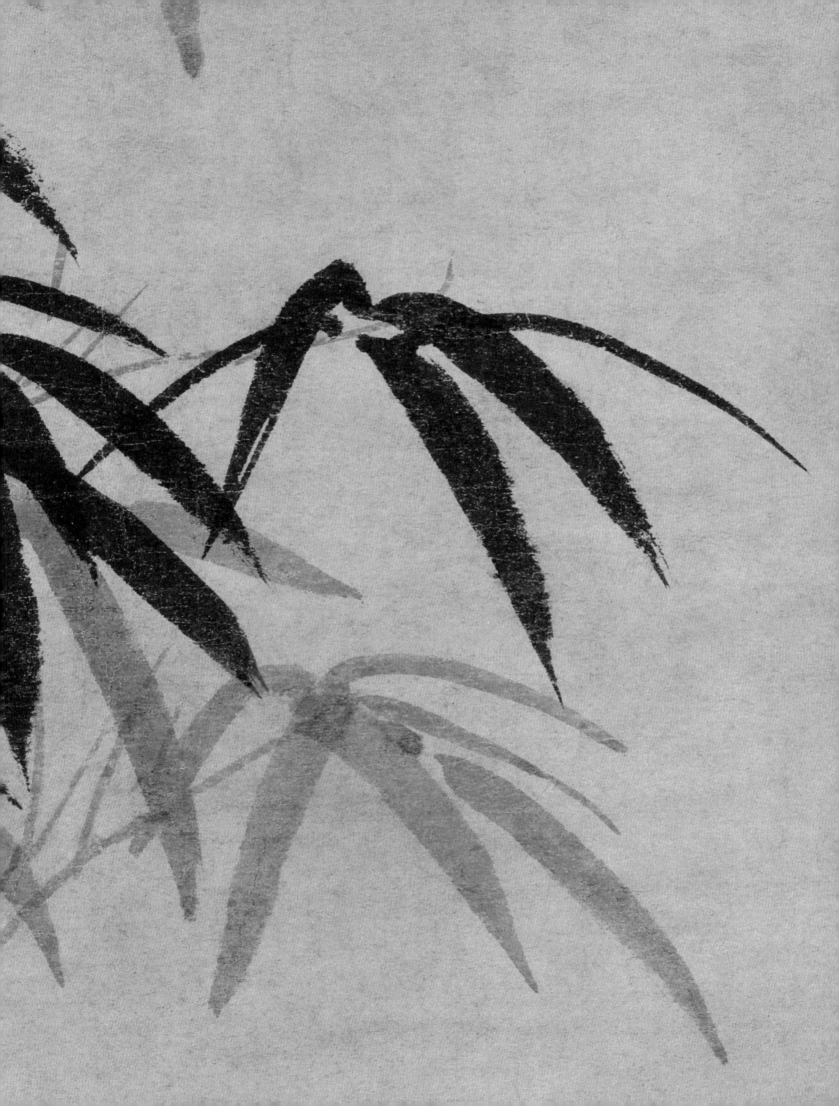

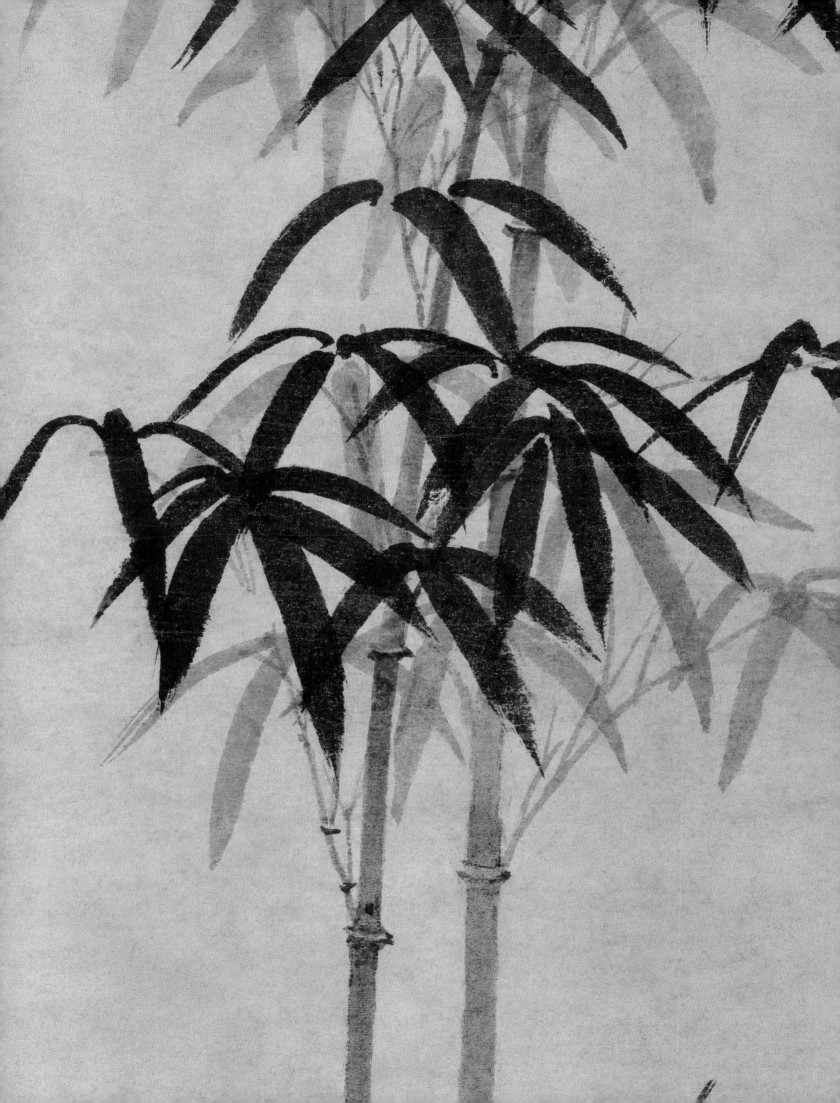

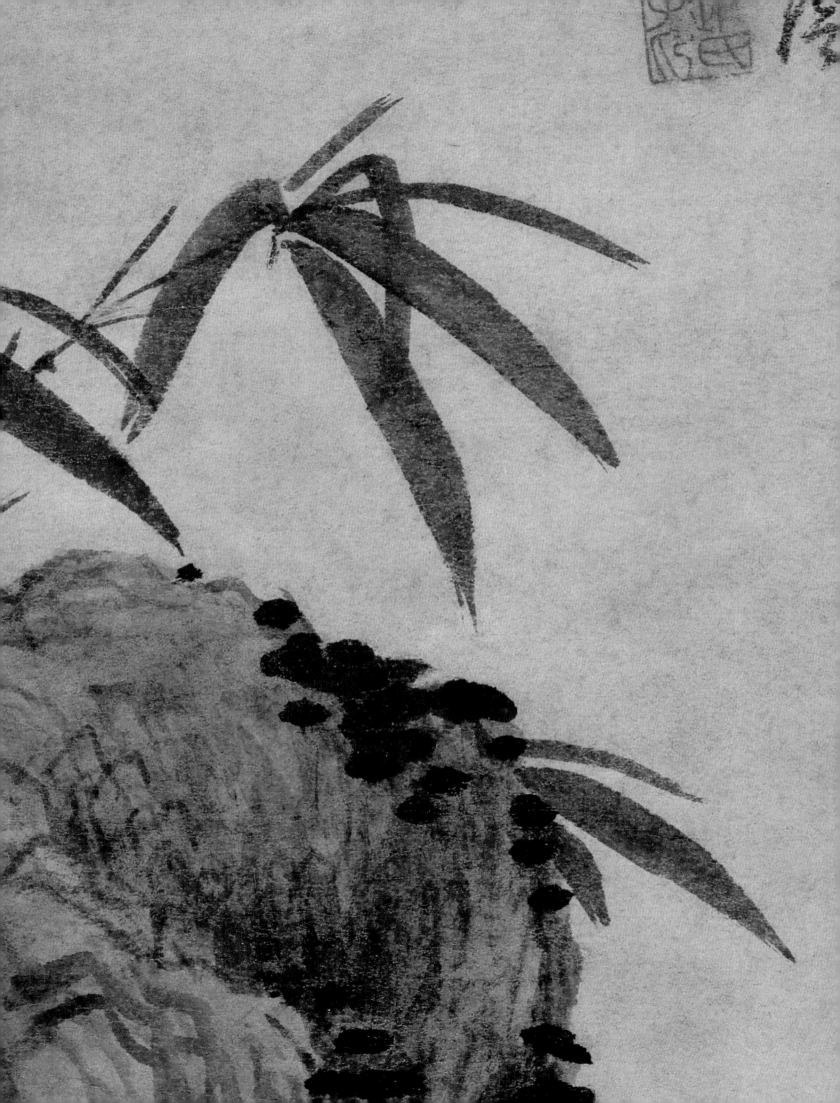

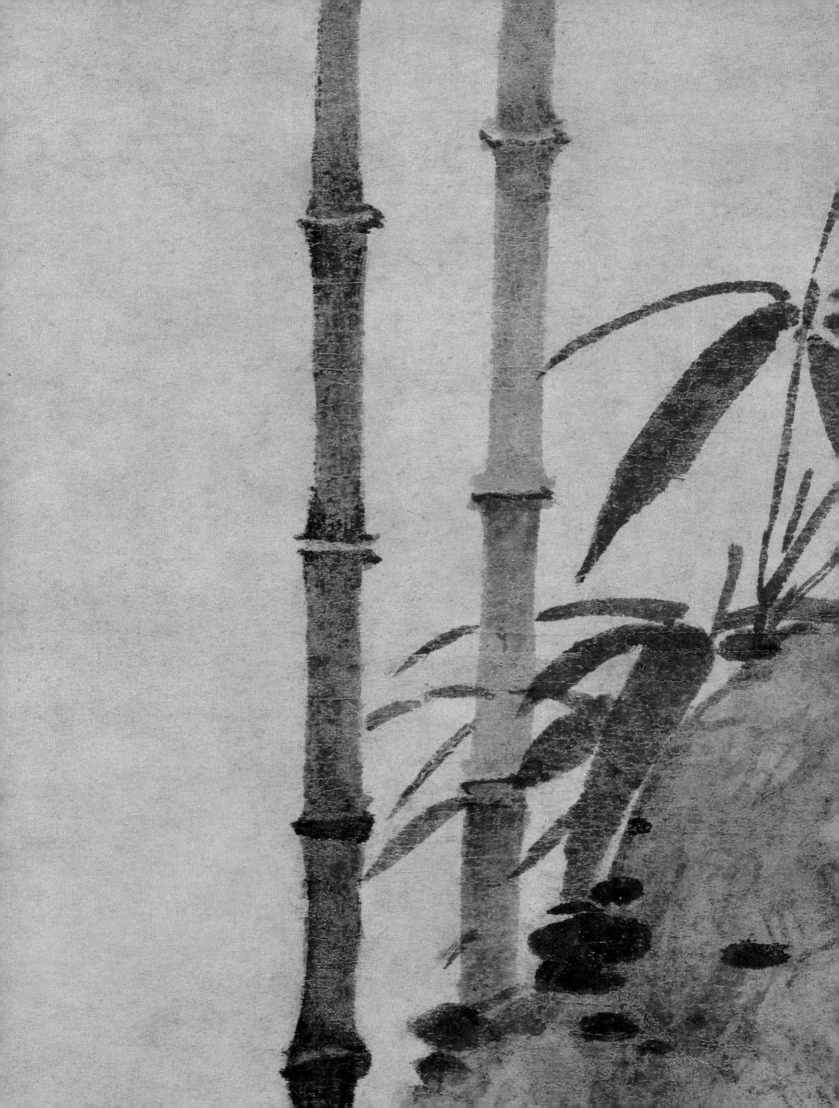

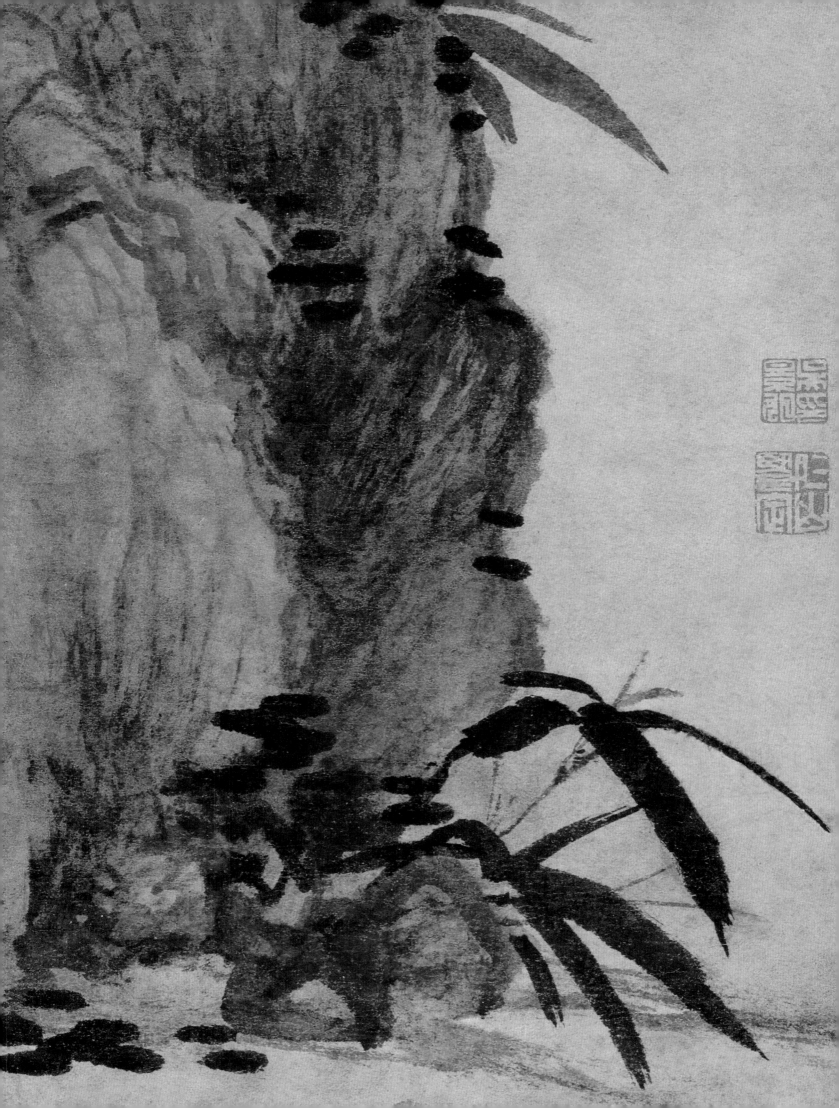

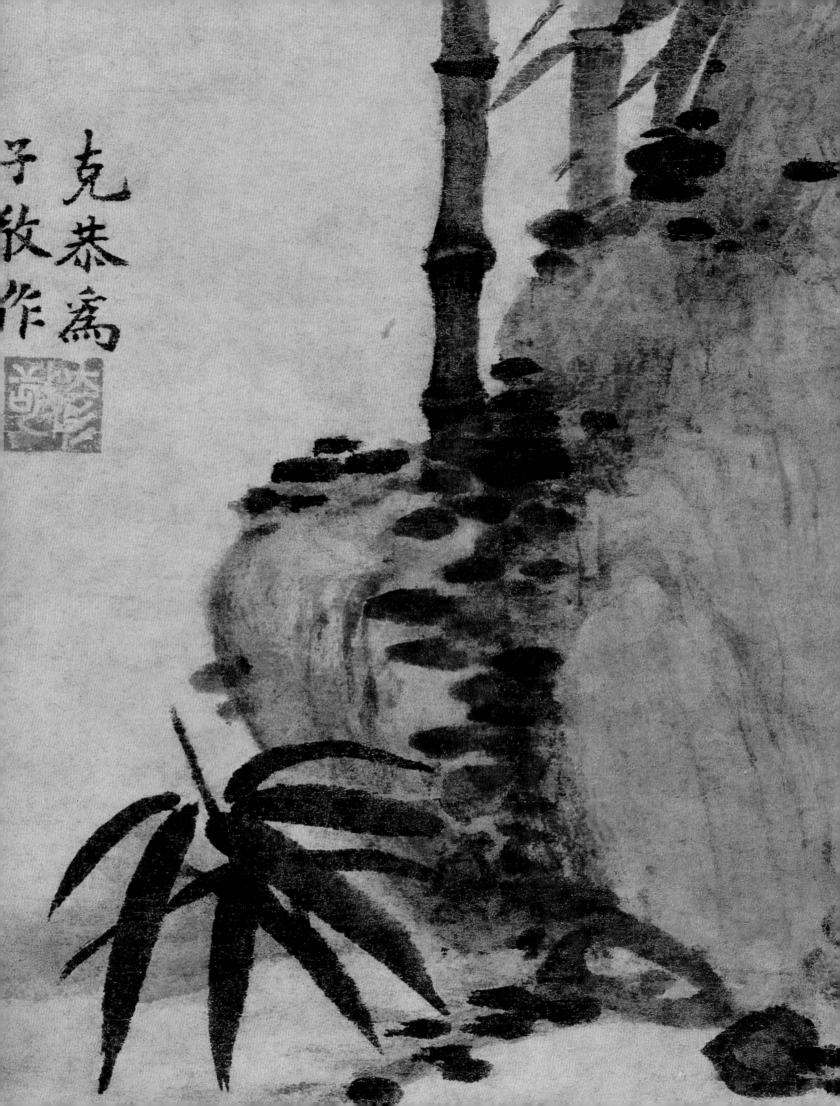

此图左下角有作者款署『克恭为子敬所作』，并钤有白文『彦敬』一印。画中右部有赵孟頫题诗一首，云：『高侯落笔有生意，玉立两竿烟雨中。天下几人能解此，萧萧寒碧起秋风。子昂题。』下钤『赵氏子昂』印。右侧钤『清父之印』『顾氏珍玩』『吴景旭印』『仁山鉴定』等鉴藏印六方。

据考，『子敬』为元初著名学者、书法家龚璛。璛一作肃，字子敬，号谷阳生，江苏高邮人，后徙居平江（今江苏苏州），与郭麟、孙为并称吴中三君子。以浙江儒学副提举致仕。与戴表元、仇远、赵孟頫等人交善。赵孟頫曾作《卧雪图》赠之，将其比作汉代高士袁安，今已不可见。工诗文，擅书法，有晋唐人法度。今尚可见《教授帖》《跋黄庭坚寒山子旁诗》等墨迹传世。著有《存悔斋集》一卷、补遗一卷。《墨竹坡石图》则是高克恭为龚璛所作，具体创作的时间及两人的交往已不可考。

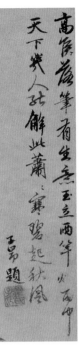

赵孟頫题跋

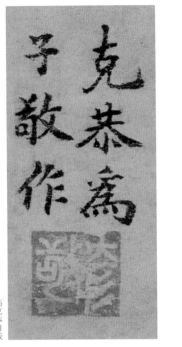

高克恭自跋

元高克恭『彦敬』印

清吴景旭『清父之印』印

元赵孟頫『赵氏子昂』印

清吴景旭『仁山鉴定』印

图书在版编目(CIP)数据

高克恭云横秀岭图 墨竹坡石图/上海书画出版社编. —
上海：上海书画出版社，2020.4
(中国绘画名品)
ISBN 978-7-5479-2307-8

Ⅰ.①高… Ⅱ.①上… Ⅲ.①中国画—作品集—中国
—元代 Ⅳ.①J222.47

中国版本图书馆CIP数据核字(2020)第056865号

高克恭云横秀岭图 墨竹坡石图
上海书画出版社 编

责任编辑	黄坤峰
审　读	陈家红
装帧设计	赵瑾
技术编辑	包赛明
出版发行	上海世纪出版集团
	上海书画出版社
网址	www.ewen.co
	www.shshuhua.com
地址	上海市延安西路593号 200050
E-mail	shcpph@163.com
制版印刷	上海雅昌艺术印刷有限公司
经销	各地新华书店
开本	635×965 1/8
印张	6.5
版次	2020年5月第1版
	2020年5月第1次印刷
印数	0,001-2,300
书号	ISBN 978-7-5479-2307-8
定价	55.00元

若有印刷、装订质量问题，请与承印厂联系

高克恭　云横秀岭图

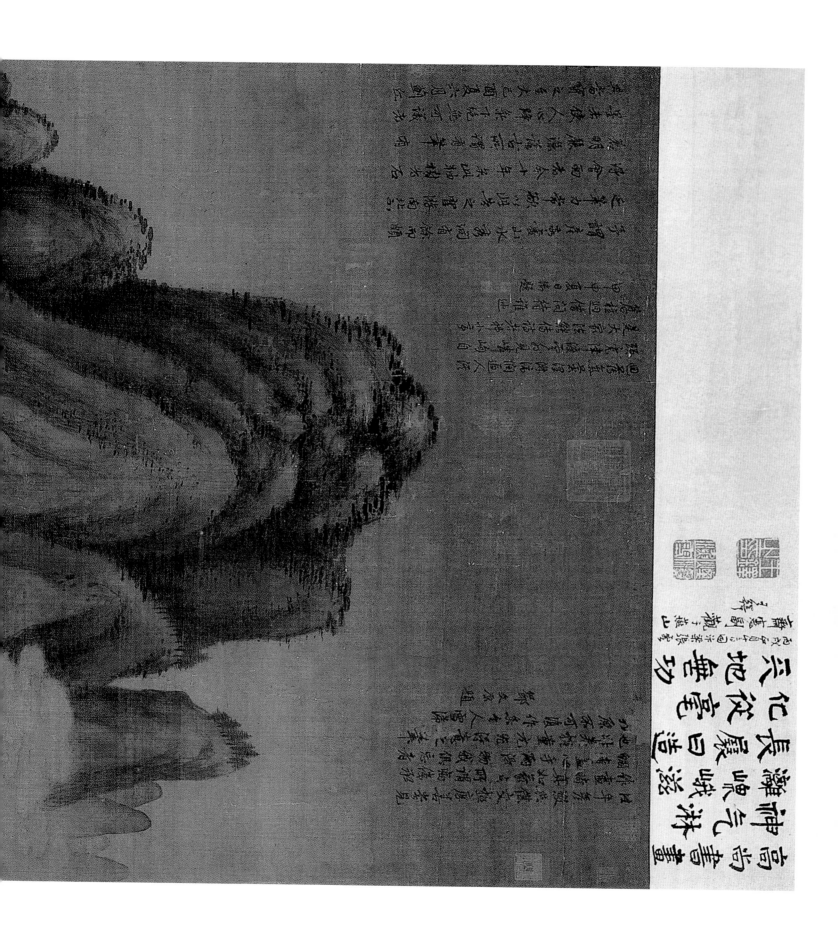

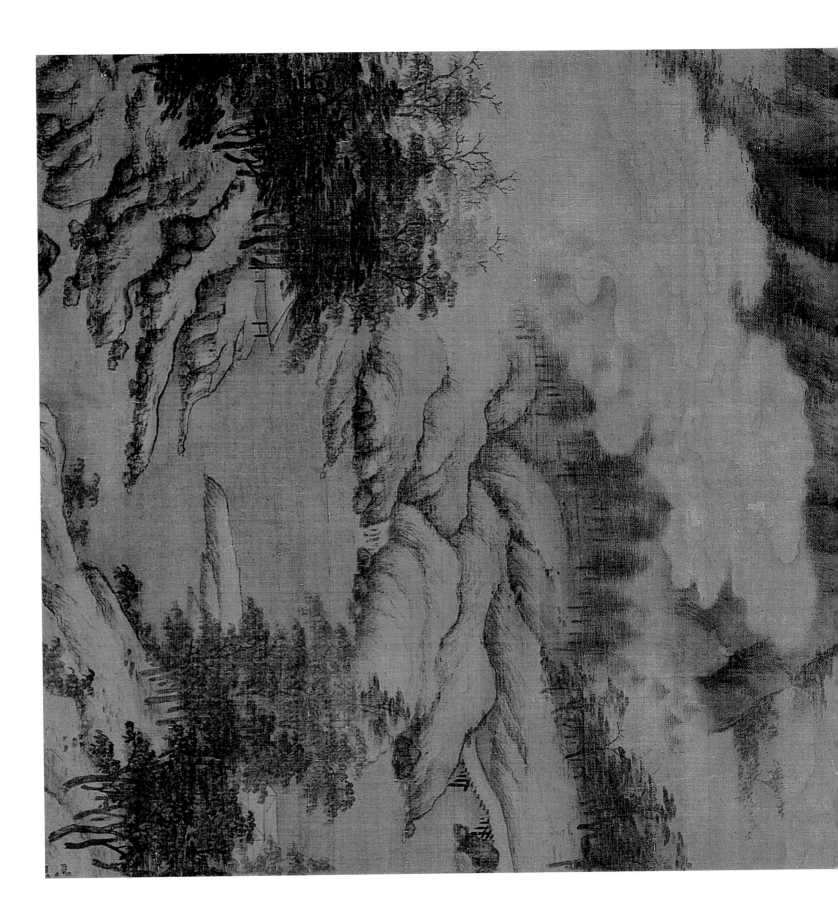